Tenement Press 1, MMXXI
ISBN 978-1-8380200-1-9

El saltamartí / The Tumbler
Joan Brossa

translated from the Catalan
by Cameron Griffiths

Since 1969, *El saltamartí* has not lost even a crumb of its subversive gift and luminous capacity to surprise and arouse the unexpected in the hinge of silence and colloquy.

The reader's anxiety will arise precisely from the apparent obviousness; from the anti-poetic or a-poetic nature that, at first glance, Brossian texts appear to present. It is, in fact, a total rejection of the expressive conventions to which poetry is generally ascribed as a literary genre. The distribution of sentences or phrases in lines or stanzas seems arbitrary and arrhythmic; the poems can appear to lack construction, the themes and images can seem externally trivial or, simply to not exist: in short, the reader may experience some resistance to accepting them as poems.

It is not, as such, a hermetic problem. The work of Joan Brossa is precisely oriented to the sense of achieving an ultimate transparency and, for this reason, it is possible to relate it to painting or theatre. By the brutal isolation of tracts of reality (fragments of conversations, detailed descriptions, juxtaposed data), the poems of Joan Brossa create a new space—a spatial poem from which the reader can enter and leave—and as it becomes more apparent in *El saltamartí*, it becomes more comparable to the pictorial or stage spaces. Sometimes the text disappears, and we then find ourselves in the realm of visual poetry.

This is the root of the subversive function of Brossian poetry: it denounces and denies, not only the fallacy of established reality and language, but that of poetry itself. Only by rejecting the conventional—that is, what has been previously agreed upon, what is flawed by existing systems of relation—and prior to writing and reading—will it be possible for us to arrive at this new poetic reality.

With this idea in mind, it is understandable—and necessary—that there is a wide variety of implications at various levels that preside over the Brossian experience. This approach—such pointed results and such a patient and rigorous revelation in the process that strips the living core out of the poem—has presided above all as a constant and firm exemplar, unlike so much routine writing during the forty long, solitary and admirable years of Brossa's poetic activity. By opening this book, we unfurl an increasingly strange and challenging world: one that Foix referred to as 'the real poetic.'

—Pere Gimferrer

In addition to being one of the most interesting and striking poets of his period, Brossa had a sensitivity and a receptive capacity that made him an extremely rigorous and acute reader-viewer. Painting, cinema, music ... all were present in his day-to-day literary activity. He fed voraciously off one or other of these mediums and, from the outset, his critical vision was decisive for many. Brossa has always been a solid reference point; and remains an endearing and comforting presence.

—Pere Portabella

Brossa was one of the most important writers in post-war Europe and transformed the way we think about poetry. This collection is a testament to his continuing ability to move, tease and provoke.

—John London

Joan Brossa creates distilled excitement. He is both wise and wild. His poems are surreal and matter-of-fact, playful and minimalist and utterly original. In his ability to make it new, Brossa is an essential modern poet.

—Colm Tóibín

A breath of fresh (Catalan) air or a scream? This book, in the original & in this excellent English translation, is both at the same time. It is fresh in the plain openness and open plainness of the language, & a scream of pure delight when you discover that the tumbler of the title is the people, who, despite despotic abuse, will ever land on their feet. This is a poetry all in support of that tumbler, doing its best to help right itself—bluntly, without irony, and with the iron of conviction that freedom is a core value. As Brossa says elsewhere, *there are some books that can't be put down*—this work is one of them.

—Pierre Joris

For helping make the inimitable voice of Joan Brossa come alive in English, I am greatly indebted to Gema Ibáñez, Glòria Bordons and Pere Galceran-Uyà; thanks is also due to those at Fundació Joan Brossa.

Cameron Griffiths, MMXXI

150 HOMENATGES

HITCHCOCK JACQUES TATI LAUREL-HARDY

FRITZ LANG BUÑUEL SIODMAK

SPIELBERG D.W. GRIFFITH J. TOURNEUR

MÉLIÈS ABEL GANCE WYLER

BUSBY BERKELEY HARPO MARX

RIDLEY SCOTT HUSTON SCORSESE

POLANSKI KING VIDOR

KUROSAWA DELVAUX

GODARD LUBITSCH

COPPOLA MURNAU

KUBRICK EISENSTEIN

FELLINI STERNBERG

KEATON STROHEIM

BERGMAN

CARL TH. DREYER INCE

FASSBINDER RAY

TARKOVSKI RUTTMANN

TRUFFAUT PUDOVKIN

PABST

TOD BROWING LAUGHTON

El saltamartí / The Tumbler

Preludi

Aquests versos, com
una partitura, no són més
que un conjunt de signes per a
desxifrar. El lector del poema
és un executant.

Però,
avui, deixo estar
el meu esperit en el
seu estat natural. No
vull que l'agitin pensaments
ni idees.

Prelude

These lines, like
sheet music, are no more
than a collection of signs to
decipher. The reader of the poem
is a performer.

But,
today, I leave
my spirit in
its natural state. I
don't want it agitated by thoughts
or ideas.

El saltamartí

Aquí el
títol del llibre s'aixeca
com un teló.

The tumbler

Here the
title of the book rises
like a curtain.

En Peret seguia la mirada
de la nena. La nena estrenyia
amb força els braços del cotxe
com si anés a prendre impuls
per arrencar a córrer.

El títol és format amb la lletra
inicial dels tres primers versos.

Peret followed the gaze
of the girl. The girl pressed
firmly on the arms of the pram
as if she would gather momentum
and start rolling.

The title is formed by the initial
letter of the first three lines.

Tarda

Un amic té la mania de modificar
els refranys. No diu: De la mà
a la boca es perd la sopa, sinó:
De la mà a la boca es perd el consomé.
I en lloc de dir: A tot arreu couen
faves, diu: A tot arreu condimenten
trufes. I en lloc de dir: A l'ase
mort, la palla a la mà, diu: A l'auto
espatllat, la benzina al xofer.

Afternoon

A friend of mine loves to change
proverbs. He doesn't say: From hand
to mouth the soup is lost, but:
From hand to mouth the consommé is lost.
Instead of saying: broad beans are cooked
everywhere, he says: potatoes are cooked
everywhere. And instead of saying: When
the donkey dies, oats in hand, he says: When
the car breaks down, fuel for the driver.

Poema

La boira ha tapat el sol.

Us proposo aquest
poema. Vós mateix
en sou el lliure i necessari
intèrpret.

Poem

The mist has covered the sun.

I give you this
poem. You
are its free and necessary
interpreter.

El temps

Aquest vers és el present.

El vers que heu llegit ja és el passat
—ja ha quedat enrera després de la lectura—
La resta del poema és el futur,
que existeix fora de la vostra
percepció.

Els mots
són aquí, tant si els llegiu
com no. I cap poder terrestre
no ho pot modificar.

Time

This line is the present.

The line you have just read is already the past
—it remained behind after being read.
The rest of the poem is the future,
existing outside your
perception.

The words
are here, whether you read them
or not. And nothing on earth
can change that.

Lluna

Avança a poc
a poc cap a mi,
la cua li arriba a terra.
El gat em llepa la mà
i em mira com si s'adonés
que enraono d'ell.

Moon

He advances step
by step towards me,
his tail drags on the floor.
The cat licks my hand
and looks at me as if he realises
that I am talking about him.

Bàquic

L'ordre de suprimir les festes de
carnaval va sortir el 3 de febrer
de 1937, i encara continua vigent.

(I un diable
vermell apareix per l'escotilló
del convent)

Bacchic*

The order to suppress the festivities of
Carnival came out on February 3
1937, and continues until the present.

(And a red
devil appears through the hatch
of the convent)

*Brossa was initially commissioned to design a banner for Carnival
in Barcelona, 1978, but the ban referred to was still in place. The first
authorised Carnival in Barcelona was eventually held in 1980.

Poeta

El capell

Tranquil·lament el món fineix
en tu, expandit i clos alhora
en ta harmonia, que coneix
els atzars gelosos dins l'hora.

Les sabates

Poet

The hat

Quietly the world ends
in you, expanded and closed at once
in your harmony, which knows
the jealous grips of the hour.

The shoes

Vedell disfressat de tigre

Al tigre,
li trec el cap de cartó
i me'l poso jo.

Un home amb cap de tigre.
Un tigre amb cap de vedell.

Calf in the tiger costume

The tiger
took off the papier-mâché head
and I put it on.

A man with the head of a tiger.
A tiger with the head of a calf.

Maskelini

Es tracta de simular
coure una truita
dins un barret. Però,
horror!, m'adono que
he tacat el folre de debò.
¿I com m'ho faré per tornar
el barret de copa intacte?

Maskelini

It is about simulating
making an omelette
in a hat. But,
horror!, I realise that
I have stained the lining.
And how am I going to return
the top hat intact?

Camí

Les empremtes dels bous eren així:

```
C    C    C    C
   C    C    C    C
```

A l'altra banda hi devia haver
la quadra.

Track

The footprints of the bulls went like this:

```
C   C   C   C
  C   C   C   C
```

The block must have been on
the other side.

Avui

Davant el corredor
que dóna al dormitori i al peu
de l'escala, per tant, acaba un altre
passadís que condueix a la porta
del jardí.

La claredat donada per la lluna ☾
és extraordinària.

Today

In front of the corridor
that gives on to the dormitory and also the foot
of the staircase, ends another
passage that leads to the door
of the garden.

The light of the moon ☾
is extraordinary.

Cel d'hivern

—Ahir, a les onze,
la claredat donada per la lluna
era extraordinària.

—Doncs no hi podia haver tal claredat,
ja que la lluna no va sortir fins a
la una de la matinada següent.
No hi ha res com un bon lleixiu
per a netejar la plata.

Winter sky

—Yesterday, at eleven,
the moonlight
was extraordinary.

—But it couldn't have been so bright
since the moon didn't appear
until one in the morning.
There is nothing like a good bleach
to clean the silver.

Madrigal

Aquí, el pla de la casa
i de les habitacions. Aquest
quadrat és la vidriera per on
se surt. A la dreta hi ha el pati
amb la tanca de fusta.

La porta té les cortinetes tirades.

Madrigal

Here, the plan of the house
and its bedrooms. This
square is the stained glass window that
is an exit. To the right there is the patio
with a wooden fence.

The door has its net curtains closed.

Escolteu aquest silenci

Listen to this silence

Poema

És en aquest mes quan es comença
a iniciar la florida dels arbres
i de les plantes.

El balancí.

A Joaquim Belsa

Poem

It is in this month
when the trees and plants
begin to flourish.

Rocking chair.

To Joaquim Belsa

Escultura d'Àngel Ferrant

A

Punta
que heu de clavar
al plint de fusta.

B

Ficada una
d'aquestes peces
al plint, les posicions
en què poden enllaçar
són innombrables.

En memòria seva

Sculpture by Àngel Ferrant*

A

Tip
that you have to nail into
the wooden plinth.

B

When one
of these pieces is fixed
to the plinth, the positions
in which they can link
are innumerable.

In his memory

*Àngel Ferrant (1890–1961), a prominent figure of twentieth century
art, is most widely known for his contribution to the fields of Kinetic
and Surrealist sculpture.

Postal

Ens n'hem anat al camp
i a la platja.
Fins al setembre!

(Correus és el servei públic
que té al seu càrrec el transport
i repartiment de la correspondència)

Postcard

We have gone to the countryside
and the beach.
See you in September!

(The post is the public service
responsible for the transport
and delivery of correspondence)

Dieta

Junt amb el maig,
l'abril em sembla el mes
millor de l'any.

A can Mateu, uns altres
homes despatxats
—per ordre del sindicat—
per encarnar els interessos
dels obrers.

Vet aquí la situació d'aquest
poema lligat a la consciència
com una planta a la terra.

Regimen*

Together with May,
April seems to me the best
month of the year.

At Mateu's place, some more
men fired
—by order of the syndicate—
for representing the interests
of the workers.

Here is the situation,
this poem is bound to the conscience
like a plant to the earth.

*Under Franco's dictatorship in Spain, a 'syndicate' or 'syndical organi-
zation' was an assembly of businessmen and workers. The 'Organización
Sindical Española' (OSE), popularly known in Spain as the *Sindicato Ver-
tical* (the 'Vertical Trade Union') was the sole legal trade union for most
of the Francoist regime. A public-law entity created in 1940, the vertically-
structured OSE was a core part of the project for frame working the
economy and the state in Franco's Spain, following the trend of the new
type of harmonicist and corporatist understanding of labour relations
vouching for worker-employer collaboration similar to the 'corporazioni'
of Fascist Italy or the 'Volkgemeinschaft' of Nazi Germany.

Nostàlgia

Oh veritats
permanents, encara que silencioses
per falta d'expressió!

Nostalgia

Oh eternal
truths, though silent
due to a lack of expression!

Cel nocturn

Mira:
se n'ha afegit una
de nova. ¿El meu amor per tu
no arriba per ventura a les
estrelles?

Night sky

Look:
a new one has been
added. My love for you
does not arrive by chance
at the stars?

Virolai

I va voler que les seves
cendres fossin escampades
damunt la tomba del seu
marit.

Virolai*

And she wanted her
ashes scattered
on the tomb of her
husband.

*An old poetic composition with a musical accompaniment traditional
to Catalan culture. One of the most famous is that of the Monastery of
Montserrat; a hymn to Our Lady of Montserrat, one of the black Madonnas
of Europe. In 1880—the year of the Millennium of Montserrat—Josep
Rodoreda y Santigós (1851-1922) was the winner of a musical contest held
to commemorate the occasion. Sixty-eight scores were submitted to the
contest, with the aim of putting music to the Virolai that Jacinto Verdaguer
had written. The Rodoreda Virolai became has not only been held as a sign
of spirituality but also of Catalanism more broadly. Under Franco, when
it was not legal to sing El Reapers (the official Catalan anthem), the
Virolai was sung as its substitute.

Sortilegi

Res
que recordi un vaixell.

Al segon acte,
ni torre ni bosc.

Al tercer acte,
el castell només indicat
per dues muralles.

Spell

Nothing
that resembles a ship.

In the second act,
no tower no forest.

In the third act,
the castle only suggested
by two walls.

El Rellotge es retardava...

El rellotge es retardava deu minuts.
L'he anat adobant i d'ahir
a avui gairebé va exacte.

The clock was slow...

The clock was slow by ten minutes.
I have been correcting it, and from yesterday
until today it has been almost exact.

El Pètal

Cal ser optimista.

Trobo un pètal
marcit entre els fulls
d'un llibre.

Però l'optimisme a ultrança
porta a les desil·lusions.

The petal

It is important to be optimistic.

I find a petal
dried between the pages
of a book.

But extreme optimism
can lead to disappointment.

Anunci

Les
que
fumo
amb
qui
jo
estimo

Fil d'abril
Cigarretes de gran qualitat.

Advertisement

Those
I
smoke
with
those
I
love

Fil d'abril
Top quality cigarettes.

Hotels

Si em passejo
tinc ganes de tornar
a l'habitació. Quan entro
tinc ganes de sortir altre cop.

El Palace
és el Palace
i el Gran Hotel
no és el Majèstic.

Hotels

If I take a walk
I look forward to returning
to my room. When I enter,
I look forward to leaving again.

The Palace
is the Palace
and the Grand Hotel
is not the Majestic.

Història

Aquí és un home

Aquí és un cadàver

Aquí és una estàtua.

History

Here is a man

Here is a cadaver

Here is a statue.

Histèria

¿Per què
tanta de por?
N'hi ha prou amb mirar
el mapa de l'hemisferi
i veure la grandària de
Cuba.

Nord-Amèrica, pel que es veu, fins ara,
només té un objectiu: ho vol tot.

Vent de gregal,
mal.

Febrer de 1963

Hysteria*

Why
so much fear?
It is enough to look at
a map of the world
to see the size of
Cuba.

North America, so it seems, thus far,
has only one objective: it wants everything.

Foul wind
of Gregale.

February 1963

*Kin to the Tramontane, Levante, Sirocco, Ostro, Libeccio, Ponente and
Mistral, the Gregale is a strong and cool Mediterranean wind that blows
from the northeast, affecting the islands of the Western Mediterranean.

El porc gros

Un tresorot de dòlars dóna llengua.
Esborren amb diluvis aliances.
En estanys d'or s'enfonsen santuaris,
perquè el porc gros en porta un altre al cos.

El bé, avergonyeix de practicar-lo.
L'argent obre les portes de l'enveja.
No compta el mar vivent dels qui més ploren,
perquè el porc gros en porta un altre al cos.

El dòlar militar esdevé jutge.
La mar es fa estrangera amb falses llengües.
Van canviant de boca les paraules,
perquè el porc gros en porta un altre al cos.

Perquè el porc gros en porta un altre al cos
mig món gemega dintre la llacera.
Jo dic, però, el secret de les ferides.
Sigui constant el pacte entre nosaltres!

Parem una emboscada al porc de l'odi.
Minvi de pressa l'embussada lluna.
Pactem la seva mort damunt la terra,
perquè el porc gros en porta un altre al cos.

A Francesc Vicens

The fat pig

A hoard of dollars leads to talk.
Alliances are wiped out in a flood.
Sanctuaries sink into golden ponds,
because the fat pig brings another with its form.

The good, well it's a shame to practise it.
Silver opens the doors to jealousy.
No matter the living sea of those who weep,
because the fat pig brings another with its form.

The military dollar becomes a judge.
The sea is made foreign by false tongues.
Words change from mouth to mouth,
because the fat pig brings another with its form.

Because the fat pig brings another with its form
half the world cries inside the noose.
But I tell the secret of the wounds.
Remain true to the pact between us!

Let's set an ambush for the pig of hate.
I hope the meddling moon quickly wanes.
And let us agree to its death on earth,
because the fat pig brings another with its form.

For Francesc Vicens

Pot-Pourri

I

El pati
il·luminat a la veneciana
té un aspecte molt agradable.
I és que el poble català,
en això de divertir-se,
s'assembla a l'italià:
ho fa de debò.

II

Colombina,
Pierrot i Arlequí.

Cau un estel.
Anís.

Pot-Pourri

I

The patio
lit Venetian style
has a charming atmosphere.
And it is true the Catalan people,
when it comes to having fun,
are like the Italians:
they really throw themselves into it.

II

Colombine,
Pierrot and Harlequin.

A star falls.
Aniseed.

Saltamartí

Ninot
que porta un
pes a la base i que,
desviat de la seva posició
vertical, es torna a posar
dret.

El poble.

A Lluís Solà

Tumbler

A doll
that has a
weight in its base and that
tipped from its vertical
position, rights itself
again.

The people.

To Lluís Solà

Gloriola

L'endemà,
sota els arbres, no va
restar més que una mica
de xarop, record de la vida
curta de la imprudent nina
de sucre que va voler fugir
sola món enllà.

Halo

The following day,
under the trees, nothing
remained but a little
syrup, the only trace of the short
life of the imprudent sugar doll
who wanted to escape
alone into the world.

Mom

La planxadora
és perfecta i la modista
té un àlbum. Quantes esperances
plenes! Carros, genets, cotxes,
màscares, gent disfressada i sense
disfressar corren d'una banda a l'altra.

Al cantó de ponent de la platja
no pots fer un pas, d'embarcacions.

Momus*

The woman ironing
is perfect and the dressmaker
has an album. How many hopes
realised! Wagons, jockeys, coaches,
masks, people with and without
costumes rush back and forth.

At the western end of the beach
it is difficult to move for all the boats.

*Greek mythological personification of satire and mockery, and now a Carnival character. A social comedy from the 2nd century CE served as inspiration for later criticisms of society. This was found in Lucian's 'The Gods in Council,' in which Momus takes a leading role in a discussion on how to purge Olympus of foreign gods and barbarian demi-gods who are lowering its heavenly tone. At the start of the Renaissance, Leon Battista Alberti wrote the political work Momus or The Prince (1446), which continued the god's story after his exile to earth. Since his continued criticism of the gods was destabilizing the divine establishment, Jupiter bound him to a rock and had him castrated. Later, however, missing his candour, he sought out a manuscript that Momus had left behind in which was described how a land could be ruled with strictly regulated justice.

Trio impossible

Reunir les tres boles
dins el triangle, tot fent-les
entrar per l'obertura.

(Joc d'habilitat)

Impossible trio

Collect the three balls
inside the triangle, make them all
go into the hole.

(A game of skill)

Estanc

Se restablece la bandera bicolor,
roja y gualda, como bandera de España.
La tradicional bandera bicolor, roja y gualda,
la gloriosa enseña que ha presidido las
gestas inmortales de nuestra historia.

 Hay un sello.

Tobacconist*

The red and gold bi-colour flag
is re-established as the flag of Spain.
The traditional bi-colour red and gold flag,
the glorious emblem that has presided over the
immortal deeds of our history.

There is a stamp.

*This poem is in Spanish in the Catalan original. In Spain, Tobacconists
sell stamps as well as tobacco products. At the beginning of the Spanish
Civil War—on the afternoon of 17 July 1936—the two opposing sides were
fighting under the same flag. The nationalist, right-wing force did not
have its own flag and demanded a measure to tell foe from friend. On 29
August 1936, Miguel Cabanellas, who chaired the National Defence Com-
mittee—the Rebel government—issued Decree #77, which stated simply
'The red and gold bi-colour flag is re-established as the flag of Spain.'
Until 1995, when the government monopoly ended, it was compulsory for
Tobacconists to have the Spanish flag painted on their facades. In certain
independent Catalan circles, the Spanish flag was known simply as 'the
tobacconist.'

En alguns quadres...

En alguns
quadres de Velázquez
les coses estan reduïdes
a soles taques de color,
i t'has de situar a certa
distància del quadre per
copsar-ne el sentit.

El rellotge
està trucat: és
una caixa de metall
niquelat amb una esfera
pintada per mi, amb les agulles
de cartó i el cristall
corresponent.

In some paintings...

In some
paintings by Velazquez
objects are reduced
to mere patches of colour,
and you must stand a certain
distance from the painting
to capture its sense.

The clock
is a trick: it is
a nickel-plated box
with a dial that I painted,
needles of cardboard,
and a suitable
crystal.

La moda

Aquest barret de palla negra
s'ha tornat de color gris brut.
¿Per què no el pintes amb betum
del mateix que fas servir per a les
sabates?

Aquest barret de palla groga
 o blanca,
el podràs tornar a fer servir
si el fregues amb betum ros, igual
que el de les sabates.

I aquí tens aquest bombí de feltre.

I aquí, una gorra o una boina.

Gorres, bombins de feltre i boines
per a cobrir el globus terraqüi.

Fashion

This black straw hat
is turning a dirty grey colour.
Why don't you paint it
with the same polish you use
for shoes?

This yellow or white
 straw hat,
could be of use again
if you rub it with clear polish,
as you would with your shoes.

And here you have this felt bowler.

And here, a cap or a beret.

Caps, felt bowlers, and berets
to cover the globe.

De viva veu

Els discos de gramòfon
fan que estigui en circulació
la poesia recitada pels mateixos
poetes. A mi també em sembla,
és clar, que la poesia ha de ser
llegida en veu alta, o si més no
a mitja veu: vull dir que és millor
desempaquetar-la dels llibres, oi?

The living voice

Gramophone records
keep the poetry recited
by the poets themselves
in circulation. Also it seems to me,
of course, that poetry must be
read out loud, or at least
read in a low voice: I mean, it is better
to unpack it from books, right?

Ella diu...

Ella diu que la combinació
no li agrada amb els tirants
de cinta perquè li rellisquen
i li cauen al braç.

She says...

She says that she doesn't like
the camisole with the ribbon
straps because they slip
and fall down the arm.

Selva

Parlen de convertir el teatre
en garatge. L'única solució seria
de fer-ne una sala de cinema.

Forest

There is talk of converting the theatre
into a car park. The only serious solution
would be to turn it into a cinema.

Trampa Bíblica

Que dèbil el valor
dels Evangelis! Tota
la vida del protagonista està
construïda damunt els textos del
Vell Testament.
 Els detalls
hi són donats per justificar
les profecies; i les paràboles
tampoc no són originals: recorden
massa infinitat de llegendes
de l'Orient.

Biblical trap

How little value
in the gospels! The entire
life of the protagonist is
constructed on the texts of the
Old Testament.
 The details
are provided to justify
the prophecies; and the parables
are not original either: they recall
too closely, countless legends
from the Orient.

Oda a Fidel Castro

Contra maror i malaltia s'alça
la teva salut. Del llop forades la piga
i els estius muden de mà. Va llaurant
qui no llaurava i, la canya,
l'infla el mar. Les herbes
de tots els mesos són cigonyes
per l'espai.
El magall ha tret el bec
i tothom deixa la capa.
Els dòlars se n'han anat
amb els coixins plens de cabres.
Trons i llamps no et tocaran.
El fred xiscla
i el bou tapa.
Plegats al punt som aquí.
A la sang de les formigues,
li has dat bandera i barca.
Has donat escola al pa,
mal espant a la sotana,
nous consells a la tristor
i graons a la muntanya.
Sol fet home en temps de neu,
vine, sembra fins les cendres.
Has matat la tramuntana.
El poble és el parallamps.
Mig ferida Catalunya
et dóna les seves mans.

A Guillem i Pilar
Abril de 1963

Ode to Fidel Castro

Against the tide and illness rises
your health. Dig at the wolf's soft-spot
and the summers change hands. The one
who didn't sow is now sowing and, the cane
is swollen by the sea. The herbs
of all the months are storks
in the air.
The swift has shown its beak
and all leave the cape.
The dollars have gone
with the sacks full of goats.
Thunder and lightning won't hurt you.
The cold squeals
and the bull takes cover.
Here we are together.
To the blood of the ants,
you have given a flag and boat.
You have given bread to school,
a scare to the cassock,
new advice to sadness
and steps to the mountain.
A self-made man in times of snow,
come, plant everything, even the ashes.
You have killed the cold northerly.
The people is a lightning rod.
Half wounded Catalonia
gives you its hands.

For Guillem and Pilar
April 1963

Night-club

La meva
veïna de sota camina
tibada i a pas lleuger
tot fent sonar les monedes
del seu braçalet.

El futur
llevarà l'esplendor
dels seus anells i del dòlar
que li penja.

Night-club

My neighbour
downstairs walks
upright and briskly
while jingling the charms
on her bracelet.

The future
will take the shine
off her rings and off the dollar
hanging from her.

Iavoc

El Iavoc
és blanc i canyella. Té
el morro mitjanament llarg,
una mica sortit; el crani, rodó.
Les orelles, altes i formant un angle
abans de caure. L'ull, fix i dolç. El pit,
ample i profund. Les costelles, arquejades.
L'esquena, ben rodona. Les potes, nerviüdes.
Els peus, allargats. La cua, dreta
i molt fina.

A Moisès i Magda

Iavoc

Iavoc
is white and cinnamon. Has
a moderately long snout,
a little bulbous; the skull, round.
The ears, high, form an angle
before falling. Eye, fixed and sweet. The chest
wide and deep. Ribs, curved.
The back, well rounded. Legs, sinewy.
The feet, elongated. Tail, upright
and very thin.

For Moisès and Magda

Mirall

S'empolvora
igual els llavis
i les celles i es fa destacar
els ulls amb un traç perla
i un toc damunt les parpelles.

A la taula hi ha el coixinet d'agulles.

Mirror

The lips
and eyebrows are evenly
powdered, a stroke of pearl
to emphasise the eyes
with just a touch on the eyelids.

There is a pin cushion on the table.

Un fill de Vulcà

Imitant
Mercuri, va fer
que les vaques anessin
endarrera per esborrar les
petjades; però van bramar
en posar-se Hèrcules en marxa,
i n'hi ha prou de dir que Hèrcules
va ensumar la malifeta perquè
s'entengui que la venjança
va ser completa.

El món
és un astre apagat, un gas
que ha perdut la seva força.

A son of Vulcan

Imitating
Mercury, he made
the cows go
back to erase the
footprints; but they bawled
when Hercules restarted the march,
and suffice it to say that Hercules
suspected the trick, that
it might be understood that the revenge
was complete.

The world
is a extinguished star, a gas
that has lost its force.

Crepuscle

És llisa
en els galls
la pell de les potes.
En les gallines velles la
pell és dura i tenen gastada
l'ungla del dit últim.

Twilight

The skin
on the roosters
legs is smooth.
On the old hens the
skin is hard and they have worn
the nail of the last toe.

Les formigues

Poc hi ha bestiam
tan intel·ligent. Les obreres
no tenen ales: són les que veiem
als formiguers treballant sense
parar.

A la primavera les femelles
surten del niu i hi tornen poc després.
Els mascles no entren al formiguer:
desapareixen i han acabat de viure.

Són més raquítics que les femelles;
en canvi, duen amagades a l'esquena
unes aletes transparents.

The ants

There are few living things
as clever. The workers
do not have wings: they can be
seen at the anthill working
tirelessly.

In spring the females
leave the nest and return soon after.
The males do not enter the anthill:
they disappear and die.

They are more stunted than the females;
however, hidden on their backs they have
small, transparent wings.

Burlesca

Xinès
dimoni
pallasso
apatxe
mariner
vaca
bomber

Caretes planes litografiades
i amb gometa.

Burlesque

Chinese
demon
clown
apache
sailor
cow
fire-fighter

Flat lithographed masks
with an elastic band.

Dissabte

El sobre,
l'he rebut avui per correu.

En nom
de la galeria i en el seu
personal,
Albert Ràfols Casamada
es complau a invitar-vos
a la inauguració de la seva
exposició, que tindrà lloc
dissabte, dia 23 de febrer
de 1963, a les 19 hores.

Demà passat anirem a veure
les pintures.

A Maria Girona

Saturday

I received
the envelope by mail today.

On behalf
of himself and the
gallery,
Albert Ràfols Casamada
cordially invites you
to the opening of his
exhibition, which will take place
Saturday, February 23rd
1963, at 7pm.

The day after tomorrow we are going to see
the paintings.

To Maria Girona

Carola

Deixem la plaça
i enfilem un camí que travessa
la via. Ja saps que a mi
caminar em prova. No hi ha
res que distregui tant com un
passeig.

Podem passer per la caseta del
guardaagulles.

Carola

We leave the square
and follow a path that crosses
the railway line. You know
how much I like to walk. There is
no better distraction than a good
stroll.

We can pass by the box
of the crossing guards.

L'aiguat

A mi
encara em falten
bastants quilòmetres. Poc
havia vist mai caure tanta aigua.
Ja no m'atreveixo a sortir. Els carrers
que baixen són com rius. Les clavegueres
s'han rebentat.

Quantes desgracies que hi deu haver!

Però callo,
perquè explicar-ho
no és cap consol.

En tot l'estiu no havia caigut una gota,
i els mateixos que resaven perquè plogués,
ara ho han de fer per les víctimes
de les inundacions.

Downpour

Me,
I still have many
kilometres left. Never
have I seen so much water fall.
I no longer dare go out. The streets flow
like rivers. The gutters
have overflowed.

How many misfortunes will have occurred!

But I keep quiet,
because to speak of it
brings no comfort.

Not a single drop had fallen all summer,
and the same people who prayed for rain
must now pray for the victims
of the floods.

Els Bigotis

Em miro
en un mirall de mà
on hi ha pintats uns bigotis,
i procuro que les ratlles
em vinguin damunt
el llavi de dalt.

Whiskers

I see myself
in the hand mirror
where some whiskers are drawn,
and I try to position
the lines on
my top lip.

Pel mig del camí...

Pel mig
del camí corre
el senyal d'una bicicleta.
Veurem on va a parar.

Feliçment,
al nostre país,
les serps només hi són
representades per la
vibra.

La cua de la vibra acaba en punta.

In the middle of the road...

In the middle
of the road a bicycle
has left a skid-mark.
Let's see where it ends.

Happily,
in this country,
snakes are only
represented by the
viper.

The tail of the viper ends in a point.

Idil·li

Damunt una bola escric
Paraigua.

Damunt un paraigua poso
Una bola és la millor de les escultures.

Romance

On a ball I write
Umbrella.

On an umbrella I put
A ball is the best sculpture.

Terrabastall

La taula
està parada tal com ha de quedar
fins a la fi del banquet. Al centre hi ha
un ram de flors. Als extrems, canelobres
amb pantalla, les compoteres i els plats
davant els coberts. Les copes estan
posades per ordre de mides. Brillen
els coberts d'argent, i la vaixella és
de porcellana antiga.

Prou! El poeta, fet una fúria, arrenca
les estovalles i bolca la taula tot cridant,
indignat.

A Manolo Millares

Crash

The table
is set as it should be
until the end of the banquet. In the centre
is a bunch of flowers. Either side, candelabras
with screens, the dessert bowls and the plates
in front of the cutlery. The glasses are
placed according to size. The silver
cutlery shines, and the dinnerware is
antique porcelain.

Enough! The poet, in a fury, pulls the tablecloth out
and upends the table while screaming,
outraged.

To Manolo Millares

Dos poemes

Natural
torrefacte
corrent
superior

Molinet de cafè.

Two poems

Natural
roasted
fresh
superior

Coffee grinder.

Llebeig
migjorn
mistral
tramuntana

Molí de vent.

South-westerly
Southerly
North-westerly
Northerly

Windmill.

Instal·lació

Sempre li plau d'actuar;
però és com un tramvia:
té els seus rails i no hi ha
manera que se n'aparti.

Installation

He always enjoys acting;
but he is like a tram:
he has his rails and there is no way
to separate him from them.

Perruca

Diuen
que el 1897 les corbates
de tons clars no estaven gaire
de moda; preferien les corbates
fosques amb dibuixos de flors.
I també duien nusos fets
a imitació de la xelina,
no tan bonics com
els fets a mà.
Etcètera.

Som hereus de la poesia del passat
i ens serveix de matèria d'estudi.

Wig

It is said
that in 1897 ties
of light tones were not
very fashionable; dark ties
with floral patterns were preferred.
And also worn were knots made
in imitation of the cravat,
not so nice as
those made by hand.
Etcetera.

We are the heirs of poetry from the past
and it serves us as study material.

Rapsòdia

Passen veritables coincidències,
que escrius en un llibre i ningú
no es creu. I és que la vida
té coses que superen la imaginació
en atzar i en sorpresa.

Rhapsody

Coincidences really do happen,
but you write them in a book and nobody
believes them. And so it is that life
is full of things that go beyond the imagination
at random and by surprise.

Viatge

El poema
es posa en moviment
i us fica per la boca
d'una foradada.

Dilluns
dimarts
dimecres
dijous
divendres
dissabte

Aquí
el poema es para
perquè baixeu i sortiu
a la llum del dia.

Voyage

The poem
starts moving
and takes you into the mouth
of a tunnel.

Monday
Tuesday
Wednesday
Thursday
Friday
Saturday

Here
the poem stops
to let you off and out
into the light of day.

Xecs

Xurriaques de carreter

Xurriaques de cinta plana

Xurriaques rodones

Xurriaques quadrades

Palmeta.

Checks

Coachman's whips

Ribbon-flat whips

Round whips

Square whips

Ruler.

Escala i ascensor

L'ascensor
és un mecanisme
que serveix per a pujar
i baixar persones i coses
d'un nivell
 a un altre.

L'escala
és un seguit d'esglaons des d'un
nivell a un altre que permet
pujar
 i baixar caminant.

Staircase and elevator

The elevator
is a mechanism
that serves to raise
and lower people and things
from one level
 to another.

The staircase
is a series of steps from one
level to another that permits a
walking up
 and down.

Interior

Sentiu
grinyolar una
palanca i funcionar
un mecanisme gegantesc,
capaç d'una gran pressió.

Ja ha desaparegut
la lluna, i el dia comença
a despuntar.

La peça
està poc moblada:
al centre hi ha una taula
rodona i llibres per terra.

Compte! Esteu enfilat damunt
meu per veure què hi ha dins
les finestres.

Interior

You hear
a lever creak and
the workings
of a gigantic machine
capable of an enormous pressure.

The moon has already disappeared
and the day starts
to break.

The room
is sparsely furnished:
in the centre there is a round
table and books on the floor.

Watch out! You are on top of
my shoulders to see what is inside
the windows.

Petita apoteosi

La nit
El dia

Partim el poema meitat
i meitat.

Small apotheosis

Night
Day

We divide the poem half
and half.

Funicular

Vam
estar una estona
dalt del cim i, quan
el vam deixar, algunes
boires van començar a envoltar-lo.
Com que el temps és insegur,
el millor que podem fer
és tornar a baixar.
No et sembla?

Funicular

We spent
a short time
on the summit and, when
we left, some
fog began to surround it.
Given the weather is unpredictable
the best we can do
is to go back down.
Don't you think?

Tibidabo

—¿Que què fem d'aquests autòmats
quan s'espatllen del tot? Els donem
al drapaire; són antics i difícils
d'adobar. Però, no es pensi, abans
de llençar-los els traiem el màxim
de rendiment: només que es moguin
una mica, encara serveixen.

Tibidabo*

—What do we do with these automatons
when they completely break down? We give them
to the scrap dealer; they are old and difficult
to maintain. But, don't get me wrong, before
we discard them we get the most out
of them: even if they only move
a little, they are still useful.

*The oldest amusement park in Barcelona. Among the attractions is a
collection of doll-like automatons, some more than a hundred years old.

Composició floralesca

Tema: Goigs del meu cor.

Lema: La nit de Nadal és nit d'alegria.

Floral Composition*

Theme: Pleasures of my heart.

Theorem: Christmas night is a night of happiness.

Floralesca refers to Jocs Florals. The Floral Games is a poetry festival
at which flowers are awarded as prizes. Floralesca means old-fashioned,
but with a pejorative connotation.

Geometria i papallones

Dues
ratlles que es troben
en un punt formen un
angle.

Polígon
és un pla limitat
per ratlles.

Circumferència
és una ratlla corba
tancada.

Papallones d'ales blaves
i d'ales blanques amb pics foscos.
Però a mi m'agrada
aquesta d'ales vermelles i d'aspecte
vellutat.

Geometry and butterflies

Two
lines that join
at a point form an
angle.

A polygon
is a plane bound
by lines.

A circumference
is a closed, curved
line.

Butterflies with blue wings
and white wings with dark spots.
But me, I like
this one with red wings and a velvety
appearance.

Màgic cinema

Poso *cigarret*.
M'apropo a vosaltres
amb el mot escrit
i em faig donar foc *de debò*.

Vosaltres
em doneu un mocador i vet aquí
que el mocador inexplicablement
us desapareix de les mans
per trobar-se escrit en aquest
paper.

Tot seguit
poso *cadira*, i heus
aquí que teniu a les mans
una cadira *veritable*.

Finalment
jo entro al poema,
i aquí em teniu *projectat*
tot sencer.

Magic cinema

I write *cigarette*.
Approach you
with the written word
and ask you for an *actual* flame.

You,
you give me a handkerchief, and then
the handkerchief inexplicably
disappears from my hands
only to be found written here on this
page.

Immediately
I write *chair*, and voilà
you have in your hands
an *actual* chair.

Finally
I enter into the poem
and here you have me *projected*
entirely.

Esternuts

Referent a la *ley de Prensa* espanyola,
dictada provisionalment l'abril de 1936,
el ministre va dir que el millor elogi
que li podíem fer era d'haver tingut
una vigència tan dilatada.
Atxim, atxum, atxim!

Sneezes

Referring to the Spanish *Press law*
provisionally set down in April 1936,
the minister said that the best praise
we could offer was that it had
remained in effect for so long.
Achi, Achoo, Achi!

Monument

Consisteix a esculpir
l'interior d'un forat
monumental de manera
que el buit afecti la
forma d'una estàtua.

Propiedad particular.
Prohibido el paso.

Monument

The object is to carve
the interior of a monumental
hole in such a manner
the emptiness adopts
the form of a statue.

Private property.
No trespassing.

Ulleres de sol

Si en lloc
de venir al matí
i tornar-te'n a la tarda
feies per manera de venir
a la tarda i marxar l'endemà,
el sol no et vindria de cara.

Prou, prou:
me'n vaig a buscar un altre racó.

Sunglasses

If instead of
coming in the morning
and returning in the afternoon
you found a way of coming
in the afternoon, and leaving the next day,
the sun wouldn't be in your eyes.

Alright, Alright:
I'm off to my corner.

Interluni

Un teló
negre serveix de fons.
L'esquelet que he deixat
damunt la taula abans d'escriure
comença a bellugar cames i braços.
Entren més esquelets i ballen junts.

—Àvia,
què és un amant?—
 La vella diu:
—Oh! Ara que me'n recordo...—
S'aixeca, obre un armari
i en cau un esquelet.

Interlunar

A black curtain
serves as a background.
The skeleton that I left
on the table before writing
starts to move its legs and arms.
More skeletons enter and dance together.

—Grandmother,
what is a lover?—
 The old lady says:
—Oh! Now I remember...—
Rising, she opens a closet
and out falls a skeleton.

Escena entre dos paravents

Maskelini,
vestit amb quimono,
retalla dues papallones
de paper fi i les fa volar
al seu voltant tot ventant-les
amb un ventall japonès.

Després les agafa
i li queden les mans plenes
de confetti.

Scene between two screens

Maskelini,
dressed in a kimono,
cuts two butterflies
out of rice paper and makes
them float around him by using
a Japanese fan.

Later, he picks them up
and his hands are left full
of confetti.

Garlanda / Garland

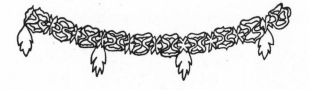

Lacre

El cap
és una ametlla:
dibuixeu damunt la closca
els ulls, els nas, la boca
i els cabells.
Una taronja
figura el cos.

Sí, tenir
un gran amor és
gairebé una vergonya en
un món tan ple de misèries
i desgràcies.

Lacquer

The head
is an almond:
draw on the shell,
eyes, nose, mouth
and hair.
An orange
is the body.

Yes, to have
a great love is
almost a shame in
a world so full of miseries
and misfortunes.

Gordià

¿És cert
que abans la gent escrivia
amb nusos?

Un seguit de nusos amb fibres
vegetals damunt
una canya servien
de carta.

O en cordetes
de colors.

Gordian

Is it certain
that people once wrote
using knots?

A series of knots along
natural fibres
around a stick served
as a letter.

Or on small colourful
strings.

Sopa japonesa

Pis per llogar.

¿Els personatges de ficció
que preferíeu?

Jesucrist i Sherlock Holmes.

Japanese soup

Flat for rent.

Which fictional characters
do you prefer?

Jesus Christ and Sherlock Holmes.

La gàbia feliç

La resignació cristiana és
la forma d'espiritualisme
de què més es valen
els qui disfruten de béns
materials i tot ho redueixen
a simples relacions de diner.

The happy cage

The Christian resignation
is the form of spiritualism
most valued by all those
who enjoy material goods
and reduce everything
to a simple matter of money.

Mots

Führer
Duce
Caudillo

(Uns mots de pobres diables
que es cagaven pels estables)

Words

Führer
Duce
Caudillo

(A few words from poor devils
shitting in the stables)

Oda al capvespre

Quina ocellassa mena i mana els astres?
Oh mar de murs emmascarant la vida!
El brau obre la boca per parlar-me
 De les onades

Com dorm el bou la seva profecia
Tot sol dintre molins imaginaris!
Ja veig com es descorren grans cortines
 De flors i pedres

Devoren velles dents còlera intensa
El pont és clar i la boira de les bèsties
S'empara amb el meu guant i les escales
 Perden les passes

Al centre del terreny veig la saliva
Del silenci del mar contra les roques
Tímidament assajo de dir rosa
 Mirant la lluna

Una mà renta l'altra en el paratge
És l'hora del gran salt damunt l'escala
I els tulipans que formen el llenguatge
 D'aigües i sorres

Planta al retrat gravats de les escorces
El pes es perd darrera la carcassa
D'un món tan vast de tolerades ombres
 I plata falsa

El fòsfor de tants d'astres em desplaça
Faig i refaig remeno les paraules
No em gratis més les ales L'existència
 És el miracle.

 París

Ode at sunset

What great bird leads and commands the stars?
Oh sea of walls masking life!
The bull opens its mouth to speak to me
 About the breakers

How the oxen sleeps with his prophecy
All alone within imaginary mills!
Already I see how great curtains of
 Stones and flowers flow

Old teeth clench on an intense anger
Although the bridge is empty, the beasts fog
Taking me by the hand as the steps of
 The stair disappear

At the centre of the landscape I see
the saliva of the silent sea on rocks
Timidly I rehearse saying rose
 Looking at the moon

One hand washes the other in that place
It is time for the big leap onto the stairs
The tulips that form from the language
 Of water and sand

Embed etchings of bark in the portrait.
All weight is lost behind the sheath
Of such a vast world that endured shadows
 And plated silver

The brightness of so many stars moves me
I shuffle and re-shuffle all the words
My wings won't be trimmed again Existence
 Is the miracle.

 París

Urbà

Les xurriaques
són una vara de freixe
que porta al capdamunt una
llenca de cuir.

Les columnes
corínties tenen fulles
d'acant com a tema ornamental
als capitells.

Urban

The whips
are an ash rod
with a strip of leather
tied to the top.

The Corinthian
columns have acanthus
leaves as an ornamental motif
of the capitals.

Orgue

No puc
evitar d'identificar el so de
l'orgue amb els carques. Potser
és per la seva immobilitat. Als
altres instruments el so puja i baixa;
en canvi, aquesta immobilitat imprimeix
a l'orgue un caràcter de badoqueria
contemplativa molt a propòsit
per a amagar l'ou.

Organ

I can't
avoid identifying the sound of
the organ with old people. Perhaps
because of its immobility. With
other instruments the sound rises and falls;
however, it is this immobility that gives
the organ a character of stunned
contemplation entirely suitable
to those being sold a pig in a poke.

L'espanta-sogres

¿I dius
que has trobat una
moneda sota les estovalles?
Bona galta i bon xiulet!
La lluna és la padrina d'aquest
espanta-sogres.

Party blower

And you say
that you have found a
coin under the tablecloth?
Good chops, good whistles!
The moon is the godmother of this
party blower.

Romança

És un petit detall, però
no anteposeu el *senyor*
al meu cognom quan
em dirigiu la paraula.
Gràcies!

Romanza

It is a small detail, but
don't put *Mister* in front
of my surname when
you address me.
Thank you!

Bank

Són dues de les seves
caracteritzacions. Podeu veure
en aquest racó la guerrera
i la sotana.

Bank

These are two of his
characters. You can see
in this corner the military service coat
and the cassock.

A tres orenetes

$333 \cdot 333 \cdot 333 \cdot 333 \cdots$

I així fins allà dellà.

Three swallows

333 · 333 · 333 · 333 ···

and so on to infinity.

Diària lluita

L'un es tira a fons,
l'altre para el cop amb serenitat.

 Ara
és el segon qui ataca, però
el seu rival li coneix el joc i es manté
a la defensiva parant tots els cops amb
 rapidesa.
Tots dos demostren tenir molta agilitat.
 (Talment un ballet.)
Tots dos lluiten força bé. El pit
se'ls dilata a cada moviment d'anar
i venir. De vegades
fan petites exclamacions
en desviar la punta de l'estoc.

És un compromís decantar-se a favor de cap.
 Però el combat no pot durar;
no: la sort s'ha de decidir.
El primer, més fort que el segon, ha sabut
resistir un seguit d'atacs combinats
en què el contrari ha redoblat el seu
valor. Espera
el moment i, quan veu
que l'altre comença a fallar,
para un cop dèbil i tira recte al cor:
la punta de l'estoc penetra al pit
de l'adversari.

Encara recordo el cruixit del ferro
en esqueixar la carn.

 A Madelon i el seu Neptú

Daily struggle

One measures and thrusts,
the other keeps his head and takes a parry.

 Now
it is the second who strikes, but
his rival knows the game and maintains
the defensive and quickly blocks all the
 attacks.
They both demonstrate great agility.
 (Exactly like a ballet).
They both fence very well. Their chests
heave with each movement back
and forth. Sometimes
they make small exclamations
deflecting the point of the sword.

It is a gamble to back either of them.
 But the combat cannot last;
no: fate is to be determined.
The first, stronger than the second, has managed
to resist a series of strategic attacks
in which his opponent has redoubled
his efforts. He awaits
the moment and, when he sees
the other beginning to fail,
blocks a weak thrust and goes straight for the heart:
the point of the sword penetrates the chest
of his adversary.

I still remember the sound of the iron
as it tore the flesh.

 For Madelon and her Neptú

Firmes per

Ara sí
que comença a fer-se'm
necessari aquell full. Mira
de localitzar-lo i deixar-lo a la
porteria.
 Volem donar l'embranzida
final per poder-lo presentar
a l'Ajuntament.
Ja tenim la firma de Joan Miró.

Signatures for

Now yes
that document really is starting
to become quite necessary. Try
to find it and drop it off
to the concierge.
 We want to make the final
push in order to present it
to the city council.
We already have the signature of Joan Miró.

Il·lusió òptica / Optical illusion

Conferència

¿I tardarà molt,
senyoreta? Com? ¿Set
hores de retard? No, no:
anul·leu-la. No em puc pas
esperar tant!

Long-distance call

And will it be very long,
miss? What? Seven
hours late? No, no:
cancel it. I can't
wait that long!

Tornada

Estic a l'encreuament
dels camins, fora poblat.

Les tisores són un instrument
que es compon de dues làmines
tallants amb mànec, encreuades
i articulades en un eix.

Return

I am at the cross
roads outside town.

The scissors are an instrument
that consists of two blades
with handles, crossed
and articulated on an axis.

Nocturn

La gent que en teoria
s'abandona a les mans d'un
poder transcendent, a la pràctica
cau en mans dels funcionaris
d'una Església.

Night

People who in theory
abandon themselves into the hands
of a transcendental power, in practice
fall into the hands of the functionaries
of a church.

Aquàrium

La rima
el ritme
els motlles formals

Miro
els peixos dintre
l'aigua
Les idees
al cervell es deuen moure
d'una manera semblant

La rima
el ritme
els motlles formals.

Aquarium

Rhyme
rhythm
formal structures

I look at
the fishes in
the water,
ideas
in the brain might move
in a similar way

Rhyme
rhythm
formal structures.

Halo

Mirant a fora a través
de la finestra fa la impressió
d'un quadre emmarcat.
Ah! ¿On comença un poema
i on acaba?

Halo

Looking out through the
window gives the impression
of a framed picture.
Ah! Where does a poem start
and where does it end?

Lai

—Té nas,
boca, braços
i cames.
Tria una part.

—Els ulls.

Lai*

—It has a nose,
mouth, arms
and legs.
Choose a part.

—The eyes.

*A 'lai,' 'lay lyrique,' or 'lyric lay' (to distinguish it from a lai breton) is
a lyrical, narrative poem written in octosyllabic couplets that often deals
with tales of adventure and romance. Lai works were mainly composed
in France and Germany, during the 13th and 14th centuries; the English
term *lay* is a 13th-century loan from Old French *lai*.

Paisatge

Una línia arrenca del mont
de Júpiter i es dirigeix horitzontalment
fins a la part més alta
del monyó, sota el mont de
Mercuri; passa per sota els monts
de Saturn i d'Apol·lo i talla
en el seu trajecte les línies de
Saturn, d'Apol·lo i de Mercuri.

Ara apago la llum, i tot resta
a les fosques.

Landscape

A line begins from Mount
Jupiter and continues horizontally
to the highest part
of the base, under Mount
Mercury; it passes under Mount
Saturn and Apollo and its trajectory
cuts through the lines of
Saturn, Apollo and Mercury.

Now I turn off the light, and everything rests
in darkness.

Barcarola

Des d'aquest moment
fins a l'últim vers del poema
se sent al lluny, cap al mar,
el so d'una sirena.

(Tot és bonic
si com a tal en tenim consciència.)

Barcarola

From this moment
until the last line of the poem
in the distance, toward the sea,
the sound of a foghorn.

(Everything is beautiful
if we are actually conscious of it.)

Poema

És cert
que no tinc diners
i és patent que la major part de
monedes són de xocolata;
però si agafeu aquest full,
el doblegueu pel llarg
en dos rectangles,
després en quatre,
feu llavors un plec
oblic amb els quatre
papers i el separeu
en dos gruixos,
 obtindreu
un ocell que mourà
les ales.

A Pepa

Poem

It is certain
I have no money
and it's clear that most coins
are made of chocolate;
but if you take this page,
double it long-ways
into two rectangles,
and afterwards into four,
then make an oblique fold
along the four sides
and separate them
into two main parts,
 you will have
a bird that moves
its wings.

To Pepa

Ciutadà Bergamasc

El faune
es vesteix d'arlequí.
¿Per què Arlequí s'anomena
Arlequí? El diable
és molt vell a totes les
religions i sota molts noms.
Però Arlequí és més aviat
un déu: potser Mercuri.

Citizen of Bergamo

The faun
is dressed as Harlequin.
Why is Harlequin called
Harlequin? The devil
is very old in all religions
and goes by many names.
But Harlequin is more like
a god: maybe Mercury.

El mur de l'alegria

Ara és una cinta
que esclata en estels verds,
blaus i vermells.
Ara és una palma
arquejada que es fon
després d'esclatar.
I tot just
els primers coets
han mort, que ja
en brillen uns segons
i uns tercers.

The wall of delight

Now it is a ribbon
that explodes in stars of green,
blue and red.
Now it is an arched
palm that fades
after exploding.
As soon as
the first rockets
have died, already
the second and third
shine.

Marxa

Corona l'edifici una
matrona que representa
la Pàtria entre els emblemes
de les arts i els oficis.

March

The building is crowned
by a matron who represents
the homeland among the emblems
of the arts and the trades.

Ullera

El vapor
està pintat de negre
amb dues ratlles blanques,
i la xemeneia també és negra
amb una faixa vermella.

Spyglass

The steamboat
is painted black
with two white stripes,
and the funnel is also black
with a broad red stripe.

Família

Va morir el 29 d'octubre,
un any després del naixement
d'en Pau, dos anys abans
del d'en Pere, quatre anys
després de l'Exposició Universal
i dotze anys abans de la primera
guerra europea.

Family

He died on October 29,
one year after Pau's
birth, two years before
Pere's, four years
after the Universal Exposition
and twelve years before the first
war in Europe.

Balada

Aquest gimnastes
que actuen diu que fan
el triple salt mortal. L'un
salta a les mans de l'altre.
Sembla que els trapezis haurien
d'estar menys separats, i el trapezi
que viatja no hauria de ser tan alt.
Per si cauen, hi ha la xarxa.

Em fixo que un espectador
duu la cadena del rellotge
passada pel segon trau de l'armilla.

Ballad

It says that the gymnasts
who are performing can do
the triple somersault. One
somersaults into the hands of the other.
It seems like the trapezes should be
closer together, and the swinging
trapeze should not be so high.
The net is there in case they fall.

I notice a spectator
who wears a watch-chain
through the second buttonhole of his vest.

Gran Méliès

—Maskelini
posa el joc de cartes en un
estoig; agafa el mocador entre
les mans: li desapareix i passa
a l'estoig. El joc de cartes,
el té a les mans.

—Bah! Espectacles així
van de mal borràs: el cinema
ha matat aquest gènere.

—Però no oblidis
que el cinema va trobar
el seu camí gràcies
a aquests trucs.

Grand Méliès*

—Maskelini
 puts the deck of cards in a
 case; he drapes the scarf between
 his hands: it disappears
 into the case. He has the deck
 of cards in his hands.

—Bah! Such shows
 are a little passé: the cinema
 has killed this genre.

—But don't forget
 that the cinema made
 its way thanks
 to these tricks.

*Georges Méliès (1861–1938) was a French film pioneer, illusionist and
'cinemagician.' Méliès is well known for his contribution to the field
of special effects,and for popularising such techniques as substitution
splices, multiple exposure, timelapsephotography, dissolves, and
hand-painted colour.

Demostració

El clown va i diu que el seu país
té un dels sistemes polítics
més progressius i que el món,
encara que no ho vulgui, segueix
el camí tritllat per ells.

I l'august contesta: Llavors, si
no ets a Valladolid ni a Burgos,
és que ets en una altra banda;
i si ets en una altra banda
no ets aquí.

Demonstration

The whiteface clown goes and says that his country
has one of the more progressive
political systems and that the world,
although it doesn't want to, follows
the path ploughed by them.

And the Auguste answers: then, if
you are not in Valladolid nor in Burgos,
it is because you are somewhere else;
and if you are somewhere else
you are not here.

Ombrista

Fico
els braços al pou, al
subconscient de l'àvia.

El dors de la mà
dreta, el recolzo damunt el de
l'esquerra i aixeco el dit gros
i l'index per indicar les banyes.

Un bou.

Shadow puppeteer

I put
my arms into the sleeve, the
subconscious of the grandmother.

I hold the back
of my right hand on top of
the left and I lift my thumb
and index finger to indicate the horns.

A bull.

Paó

Amb motiu de celebrar el cinquanta
aniversari de gerència dins l'empresa
Bonet i Mata, tot el personal de la
seva plantilla li dedica aquest pergamí
en agraïment i com a record de
tal diada.

Peacock

In the interest of celebrating your fiftieth
anniversary as manager of the company
Bonet and Mata, all staff members
have signed this card
in appreciation and remembrance
of such a special day.

La sang de paper

De vegades
m'agrada seguir el cantell
de la vorera i caminar a grans
passes com si comptés les pedres.

Aquí deixo el caçapapallones
i em trec la barba postissa.

El camí
té en una banda
la planura i a l'altra
un matoll espès amb
un bosc de pins seculars
al fons.

The blood of paper

Sometimes
I like to walk along the edge
of the footpath taking big strides
as if I counted the stones.

Here I leave the butterfly net
and take off my false beard.

On one side
of the path is
a plain, and on the other
a dense thicket with
a forest of secular pines
in the background.

Josep Jardí

La camisa i la corbata
els pantalons
les sabates
i l'americana.

Els mitjons
les lligacames
els calçotets
i la samarreta.

Josep Jardi*

Shirt and tie
trousers
shoes
and jacket.

Socks
garters
underpants
and singlet.

*_Jardí_ is a common Catalan surname, meaning garden.

Josepa Parra de Jardí

El vestit
les mitges
les sabates.

El sostenidors
les bragues
la faixa
i els enagos.

Josepa Parra de Jardi*

Dress
stockings
shoes.

Brassiere
briefs
corset
and petticoat.

Agafo el mot...

Agafo el mot
marxar.
Al davant, hi poso
M'agradaria de poder.
I tinc
M'agradaria de poder marxar.

I take the word...

I take the word
leave.
Ahead of it, I put
I would like to be able to.
And I have
I would like to be able to leave.

Entonació

Són tants els canvis que noto
quant al que sento i al que veig,
que si em recordo de tragèdies
personals encenc un cigarret
i surto del poema.

Intonation

I notice so many changes
in what I feel and what I see,
that if I remember personal
tragedies I light a cigarette
and leave the poem.

Guants

Deu, nou, vuit, set, sis.
Un, dos, tres, quatre, cinc.
Cinc i sis: onze dits.

Gloves

Ten, nine, eight, seven, six.
One, two, three, four, five.
Five and six: eleven fingers.

El braçalet

¿Té res a veure el que val
un objecte amb el goig
que fa? Aquesta cadena,
jo sé que no la duries si
no fos d'or amb les monedes;
rodones de llauna penjades
no et plaurien pas.

En canvi, mira aquell
collaret, si en fa, de goig,
i és de fusta.

The bracelet

Does the value of an object
have anything to do with the joy
it brings? I know that
you wouldn't wear this chain
if it wasn't gold and hung with coins;
you wouldn't like it at all if
the charms were made of tin.

However, look at that
necklace, it is so cute,
and it is made of wood.

Faune

A les dotze la temperatura
era de catorze graus.

Damunt el
pou hi ha penjada la
politja per on passa
la corda amb la galleda
per a treure aigua.

A les dues la temperatura
era de quinze graus.

Faun

At 12pm the temperature
was fourteen degrees.

Over the well
hangs the pulley
through which passes
the rope attached to the bucket
used to draw-up water.

At 2pm the temperature
was fifteen degrees.

Jo tracto...

Jo tracto
d'exterioritzar els meus
pensaments i vós feu un
esforç per absorbir els meus
coneixements.

I tiro la fotografia.

I try to...

I try to
express my
thoughts and you make an
attempt to absorb my
knowledge.

And I take the photograph.

Serenata

Segons diuen,
cultivava com a entreteniment
i sedant de les seves profundes
preocupacions intel·lectuals i
filosòfiques la ciència menor
de construir ocells i ninots
de paper.

Serenade

According to what is said,
he cultivated as entertainment
and sedative for his deepest
intellectual and philosophical
preoccupations, the lesser science
of constructing birds and dolls
out of paper.

Òpera

Rigorosament personal
i intransferible.

Per a les functions de nit
és indispensable el vestit
d'etiqueta.

En cas de pèrdua,
no hi valdran duplicats.

Opera

Strictly individual
and non-transferable.

For functions at night
formal attire
is essential.

In the event of loss
tickets cannot be re-issued.

Apis

Un ídol
primitiu em dóna
el que una catedral
ja no em pot donar.

Apis*

A primitive
idol gives me
what a cathedral
no longer can.

*In Greek mythology, Apis (Ἆπις, derived from *apios* 'far-off' or 'of the
pear-tree') is the name of a figure, or several figures, appearing in the ear-
liest antiquity according to Greek mythology and historiography. It is un-
certain exactly how many figures of the name Apis are to be distinguished,
particularly due to variation of their genealogies. In Egyptian mythology,
Apis is a sacred bull-deity. An intermediary between humans and other
powerful deities, according to Arrian, Apis was one of the Egyptian deities
Alexander the Great propitiated by offering a sacrifice during his seizure
of Ancient Egypt from the Persians. After Alexander's death, his general,
Ptolemy I Soter, made efforts to integrate Egyptian religion with that of the
new Hellenic rulers. Ptolemy's policy was to find a deity that might win
the reverence of both groups, despite the curses of the Egyptian religious
leaders against the deities of the previous foreign rulers; Apis was his
candidate for cultural co-existence.

El carro portava...

El carro
portava un fre
que consistia en un tronc
lligat en una banda,
fregant el botó de la roda.
Com les bieles
de les rodes d'una locomotora,
però sense moviment.

The wagon...

The wagon
had a brake
made of a tree trunk
bound to one side,
which rubbed against the wheel's rim.
Like the struts
between a locomotive's wheels
but without the movement.

Sota la pluja desplego un mapa mundi.

I unfold a map of the world in the rain.

Fruit

Que en són, de bonics,
els acords de groc
i de verd il·luminant
el vermell de la poma!

Però és de cera.

Fruit

How beautiful they are,
the tones of yellow
and green illuminating
the red of the apple!

But it's made out of wax.

Dilluns

El sol
és l'astre que constitueix
el centre del sistema planetari.

La lluna
és el nom que donem
a l'astre satèl·lit de la terra
que la il·lumina durant la nit.

El bar era tancat.

El vas era trencat.

Monday

The sun
is the star that constitutes
the centre of the planetary system.

The moon
is the name we give to
the satellite of the earth
that illuminates it during the night.

The bar was shuttered.

The glass was shattered.

Hàlit

Trec el regle,
la caixa de compassos,
i començo a traçar
i dibuixar.

Passa un ocell i acaba el poema.

Breath

I take the ruler,
the box of compasses,
and I start to trace
and draw.

A bird flies by and the poem ends.

Poema

Careta

Aixeco el cap
i veig la immensitat
sembrada de sols i de planetes.
Arriba la primavera i veig
els troncs dels arbres curulls
de saba, les branques poblades
de fulles i de brots,
els brots carregats de flors,
les flors plenes de fruits,
i els fruits, de pinyolades
que han de donar vida
a uns altres arbres.

Cara.

Poem

Small face

I lift my head
and I see the immensity
scattered with suns and planets.
Spring arrives and I see
the trunks of the trees overflowing
with sap, the branches thick
with leaves and shoots,
the shoots loaded with flowers,
the flowers hung with fruits,
and the fruits with seeds
that will give life
to other trees.

Face.

Himne

Zt! La fletxa,
rabent, es clava a la carn
i s'atura, vibrant, contra
l'os.

Anthem

Zt! The arrow,
swift, penetrates the flesh
and stops, vibrating, against
the bone.

El sol detingut

Què fem? On anem?
D'on venim?

Però aquí hi ha una caixa de llapis
de colors.

The detained sun

What are we doing? Where are we going?
Where do we come from?

But here, there is a box of colouring
pencils.

Teatre

Tenint en compte
que les localitats són
tan cares que no podran
ser adquirides pels qui
pertanyen a les classes socials
ben disposades a la propaganda
subversiva, queda autoritzada
la funció en aquest teatre.

Theatre

Taking into account
that the tickets are
so expensive that they can't
be acquired by those who
belong to the social classes
well-disposed to subversive
propaganda, the function remains
authorised in this theatre.

Bufarut

Gall fletxa
N.S.E.O.

Gust

Rooster arrow
N.S.E.W.

Passeig

Hi ha aspectes parcials
de la realitat que deslligats
del conjunt deformen el
sentit dels fets.

Stroll

There are some aspects
of reality that when disconnected
from the whole deform the
meaning of the facts.

Per què es pinten...

Per què es pinten així?
Trobo que no tenen res de
còmic. Als grans, ja sabem
que ens han de fer gràcia;
però, a moltes criatures,
més aviat els fan por.

Why do they put make-up on...

Why do they put make-up on like that?
I don't find them funny
at all. We adults know
they have to make us laugh,
but, for many kids
they are rather scary.

Pastoral

Seguiu per un caminal
que travessa el bosc i surt
en un clar des d'on veieu
la muntanya. A l'esquerra,
un pont de ferro serveix
perquè la via del tren salvi
un riu voltat de canyars.

Pastoral

Continue along the track
that goes through the forest and out
into a clearing from where
the mountain can be seen. To the left,
the iron bridge supports
the railway track across
a river surrounded by reeds.

Elegia

Aquesta *caritat* té un sentit
polític ben precís: només
la reserven als feixistes i als
reaccionaris; mai a favor
d'un enemic, per exemple,
un republicà espanyol.

Elegy

This *charity* has a very precise
political sense: it is reserved
for fascists and reactionaries
only; it is never in favour
of an enemy, for example,
a Spanish republican.

Gòtia

A les entranyes del mar
s'enfonsa la meva pàtria.

Una màscara
que riu: una màscara
que plora.

I la tardor té la columna
tancada.

Gothia*

To the bowels of the sea
sinks my homeland.

A mask
that laughs: a mask
that cries.

And autumn has the column
closed.

*A reference to the duchy of Gothia, or Old Catalonia.

Callament

Es troba al fons
de les aigües; de vegades
veieu sortir una gran claror,
i el qui volta per la vora del mar
té el perill de ser absorbit per
les aigües i d'anar a raure al fons
de la pàtria encantada sense que mai
més no en pugui sortir.
 Perquè
qui d'ella s'allunya d'enyorança
es mor.

Silence*

It is found at the bottom
of the sea; sometimes
a great light can be seen emanating,
and he who wanders by the edge of the sea
is in danger of being taken in
by the waters, and ending up at the bottom
in the haunted homeland without
ever being able to leave.
 Because
whoever goes too far
dies of longing.

*The closing lines of this poem evoke the famous poem 'The Emigrant'
by Jacint Verdaguer (1876): *Sweet Catalonia, / motherland of my heart, /
when one is far away from you / one dies of longing.*

Derrota

El timó
dóna la direcció de la nau.
La muntanya és la ruïna d'una
pàtria capgirada: els edificis
van quedar a sota i els fonaments
enlaire.
 A les ruïnes
jeu un poble
enterrat. Si escolteu
amb atenció arriba
de dintre la muntanya
una veu profunda
i apagada que
pregunta, que
pregunta
sempre.

Defeat

The rudder
sets the direction of the ship.
The mountain is the rubble of an
upturned homeland: buildings
below, foundations
in the air.
 In the ruins
lies a buried
people. If you listen
carefully, from
inside the mountain
comes a deep,
indistinct voice
that asks, that
asks
always.

Despatx

La màquina
és una combinació de peces
(barres, molles, palanques)
que serveix per a escriure.

És ben cert
que el qui treballa
amb l'esperit d'un altre
o amb una mà pagada
no obtindrà mai bons resultants.

Avui els núvols semblen
formes d'homes i d'animals
que es mouen.

Ja he vist
que a terra hi havia una taca.

Office

The typewriter
is a combination of pieces
(bars, springs, levers)
used for writing.

It is true
that those who work
with the spirit of another
or after being paid
will never obtain great results.

Today the clouds resemble
the forms of men and animals
that move.

I have already noticed
that there was a stain on the floor.

Diagrama

El fet és que
milers d'homes adinerats
determinen el destí del món,
i en fer-ho s'orienten per un
principi fonamental:
augmentar els beneficis.

(I fins quan durarà aquesta estructura?)

Diagram

The fact is that
thousands of wealthy men
determine the destiny of the world,
and do it with one fundamental
principle in mind:
increase the benefits.

(How long will this structure last?)

Rèquiem

Tenen un wàter
d'aquells tan empipadors:
a la que vas una mica clar
hi queda la merda enganxada.

Requiem

They have one
of those really fancy toilets:
when you get a little runny
the shit gets stuck.

L'estructura

Sigues pietós quan seràs poderós.

El manteu i la sotana són la disfressa
junt amb el capell de teula.

The structure

Be pious when you are powerful.

The stole and the cassock make up the costume
along with the shovel hat.

Cant

El dia que la majoria
que s'oposa als monopolis
s'esforci per acomplir els seus
fins, serà el començament
d'una victòria.

Song

The day that the majority
opposed to the monopolies
endeavours to accomplish
its ends, will be the beginning
of a victory.

Endavant!

Si no sabíem el que és
i el que no és; si només
ateníem certs motius
i certs colors; si les arrels
de l'existir es trobaven en una
altra vida; si l'esperança era
poca i mal dibuixada i si
la paraula no era un acte,
tampoc aquestes ratlles no
serien un poema.

Estiu de 1963

Advance!

If we did not know what is
and what is not; if we only
paid attention to certain reasons
and certain colours; if the roots
of existence were found in
another life; if hope was
small and poorly drawn and if
the word was not an act,
neither would these lines
be a poem.

Summer 1963

Joan Brossa [1919–1998] was born in Barcelona into a family of artisans. He began writing when he was mobilised in the Spanish Civil War and, following an introduction to surrealism by way of the friendship and influence of Joan Miró and Joan Prats, would fuse political engagement and aesthetic experiment through sonnets, odes, theatre, sculpture and screenplay within a neo-surrealist framework. Brossa founded the magazine *Dau al Set* in 1948 and, during the fifties and sixties, his poetry was increasingly informed by collectivist concerns. His collection *El saltamartí* (1963) presented a synthesis of themes both political and social, and the subsequent publication of *Poesia Rasa* (1970), *Poemes de seny i cabell* (1977), *Rua de llibres* (1980)—and the six volumes of *Poesia escénica* (published between 1973 and 1983) —saw Brossa stake his place as a central figure in contemporary Catalan literature.

Cameron Griffiths studied History and English Literature at the University of Waikato in New Zealand. His poetry has appeared in journals in New Zealand, Australia and the United States. He lives with his family in Spain.

incarcerated under Franco. The participating poets in this event were Agustí Bartra, Joan Oliver (Pere iv), Salvador Espriu, Joan Brossa, Francesc Vallverdú and Gabriel Ferrater. The still is reproduced by arrangement with Films 59.

A CIP record for this publication is available from the British Library.

Tenement Press 1, MMXXI
ISBN 978-1-8380200-1-9

Printed and bound by Lulu.
Typeset in Arnhem Pro Blond.

Tenement Press is an occasional publisher of esoteric;
experimental;
accidental;
and interdisciplinary literatures.

www.tenementpress.com
editors@tenementpress.com